EL **PINCEL**
CREATIVO

44 ejercicios para pasarlo bien explorando tu imaginación

ANA MONTIEL

GG®

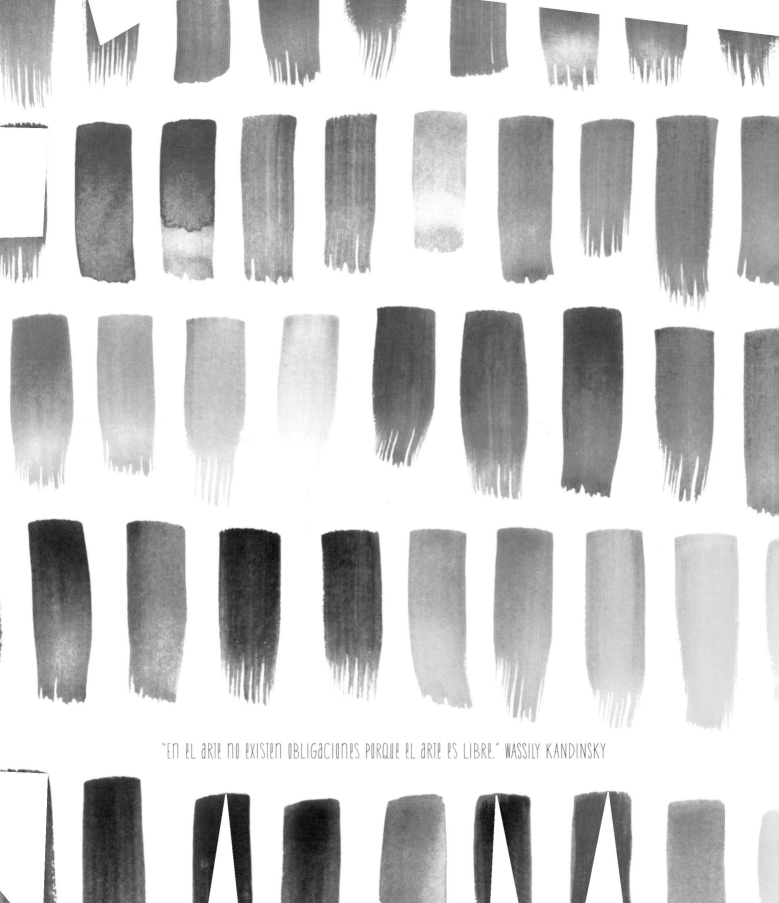

"EN EL ARTE NO EXISTEN OBLIGACIONES PORQUE EL ARTE ES LIBRE." WASSILY KANDINSKY

EL **PINCEL** CREATIVO

CONTENIDO

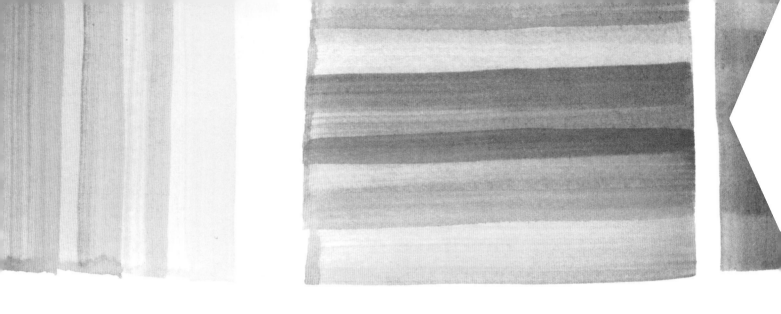

"Cultivar cualquier forma artística, lo hagas bien o mal, engrandece el alma. Así que hazlo." KURT VONNEGUT

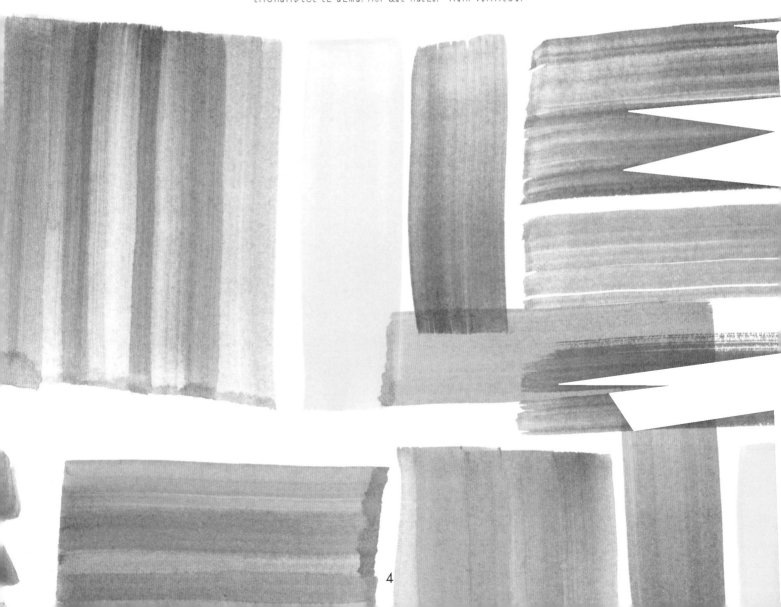

Gracias por escoger este libro. Me encanta verte por aquí.

En esta guía encontrarás diversos ejercicios pensados para explorar varias técnicas de pintura al agua. En ella se incluyen instrucciones y consejos, pero siéntete con toda libertad para experimentar y guíate por tus propias intuiciones. La clave está en que te lo pases bien con los pinceles y los colores.

La obra de arte no siempre tiene que ser bonita, ni ser demasiado detallada o figurativa. Lo importante es disfrutar del proceso creativo e ir dando cada vez más pasos y avanzar hacia una vida con más color. La creatividad ha de ser libre y nunca debe someterse a juicio. Todo tiene un lugar en este mundo, incluso aquellas cosas que te parecen feas pueden parecerle bellas a otra persona.

Actividades como la pintura y el dibujo te servirán para concentrarte en el momento presente y te permitirán acceder, además, a una sabiduría interior destinada a comprender. Para mí, son como meditar. Cuando apagamos nuestro cerebro racional por un momento, establecemos contacto con la desaforada creatividad de nuestro subconsciente. Este es uno de los poderes del arte.

Inspírate, juega, pinta, ensúcialo todo si te apetece y luego limpia y vuelve a empezar. Como verás, no se acaba nunca.

Siempre tuya en forma y color,

Ana Montiel

CARTA DE COLORES

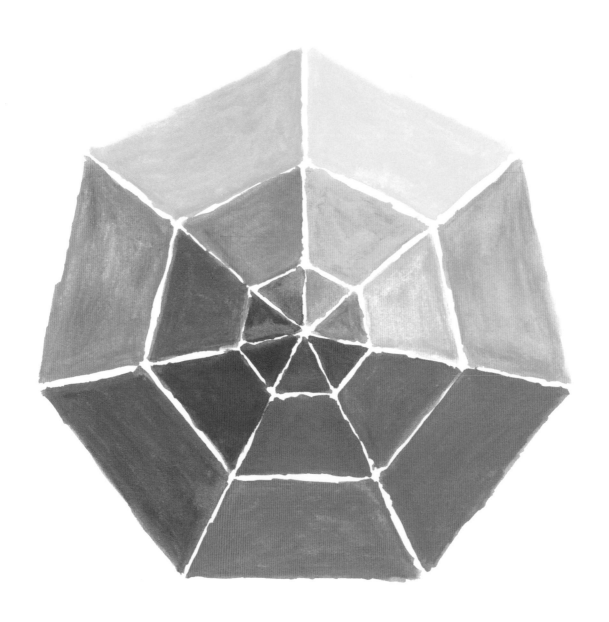

PINTA AQUÍ

Cinco colores resultarán suficientes para obtener un sinfín de tonos y matices. Para llegar lejos, basta con invertir en pinturas de buena calidad de color blanco, amarillo, magenta, cian (también llamado azul turquesa) y negro. Prueba a mezclar algunos de estos cinco colores y escoge tus tonos favoritos para crear una carta cromática personalizada. Primero empieza mezclando cantidades mínimas y apúntate las fórmulas de tus combinaciones preferidas para así repetirlas en el futuro.

CONSEJO: Para desarrollar una carta limpia y armónica desde el punto de vista cromático, experimenta con combinaciones de colores en diferentes hojas de papel y, a continuación, corta, coloca y pega las que más te gusten hasta formar una rueda o carta de colores.

LAVADOS DEGRADADOS

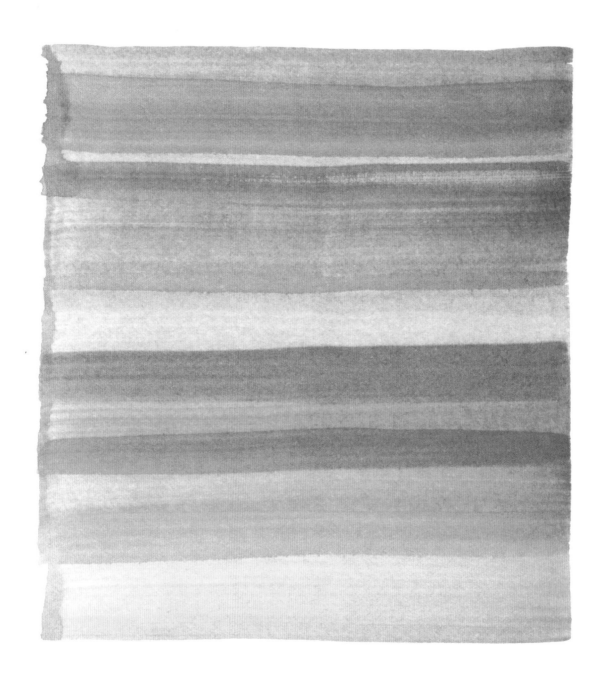

Escoge un color. Moja un pincel plano en agua y después, a continuación, empapa el pincel con el color. Aplícalo sobre el papel. Aclara el pincel en agua limpia, escoge un tono diferente e inmediatamente da otra pincelada, superpuesta hasta la mitad de la anterior. Repite los pasos con la cantidad de tonos que desees para obtener un efecto degradado; para ello debes siempre limpiar cuidadosamente el pincel antes de utilizar un color diferente.

CONSEJO: PARA QUE EL DEGRADADO PRESENTE UN ASPECTO LISO, LO MÁS IMPORTANTE ES APLICAR RÁPIDAMENTE LOS LAVADOS DE ACUARELA, ASÍ SE PODRÁN MEZCLAR UN POCO ANTES DE SECARSE.

DE MANCHAS A PERSONAJES

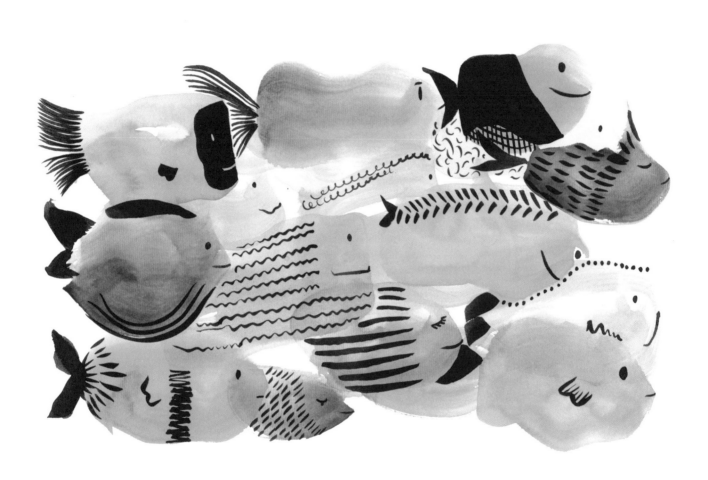

PINTA AQUÍ

Este ejercicio se parece un poco a mirar las nubes y jugar a ver figuras. Toma un pincel grande y redondo y realiza algunas manchas. Míralas y pregúntate por qué objetos podrían pasar. Deja que tu mente divague: ¿serán árboles, animales o… buñuelos? Cuando lo tengas claro, coge un pincel de punta fina y dibuja unos detalles encima de las manchas. Aquí, por ejemplo, he añadido unas aletas, unas escamas y unos ojos con tinta negra para crear un banco de peces.

CONSEJO: PUEDES TRABAJAR CON DISTINTOS COLORES O QUEDARTE CON UNA PALETA RESTRINGIDA, COMO HE HECHO YO. TAMBIÉN PUEDES PROBAR A CREAR FORMAS CON BORDES RECTOS, NO TIENEN POR QUÉ SER TODOS REDONDEADOS; TUS MANCHAS, AL FIN Y AL CABO, PUEDEN SER LO QUE TÚ QUIERAS QUE SEAN.

CAPAS DE COLOR

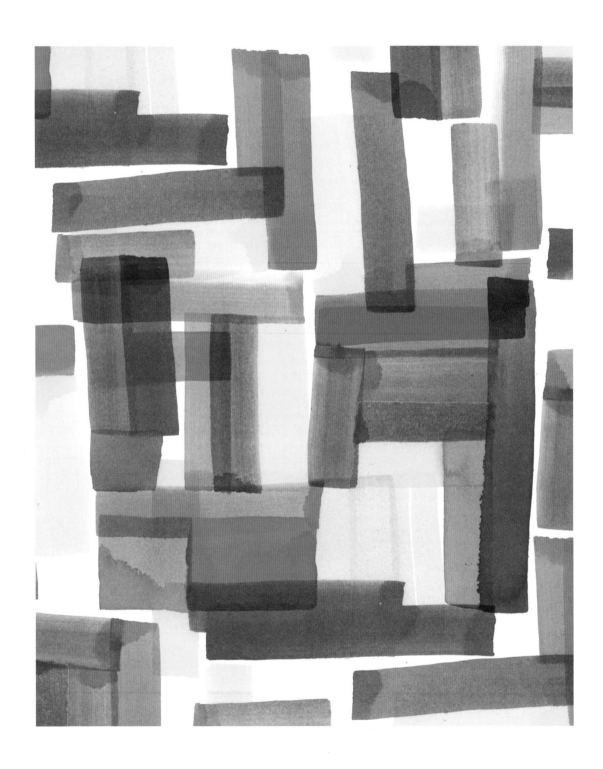

Superponer lavados dota de profundidad a la paleta cromática y brinda composiciones más interesantes. Aplica el color con un pincel plano (también serviría cualquier otro) sobre el papel seco. Deja que se airee la acuarela y, posteriormente, añade encima una capa de un nuevo tono. Repite con todos los pigmentos que quieras.

CONSEJO: PROCURA SUPERPONER LOS COLORES NUEVOS DE FORMA RÁPIDA, PARA QUE LAS MARCAS DE CADA UNA DE LAS PINCELADAS QUEDEN CLARAS Y LIMPIAS.

FLORES DE TINTA

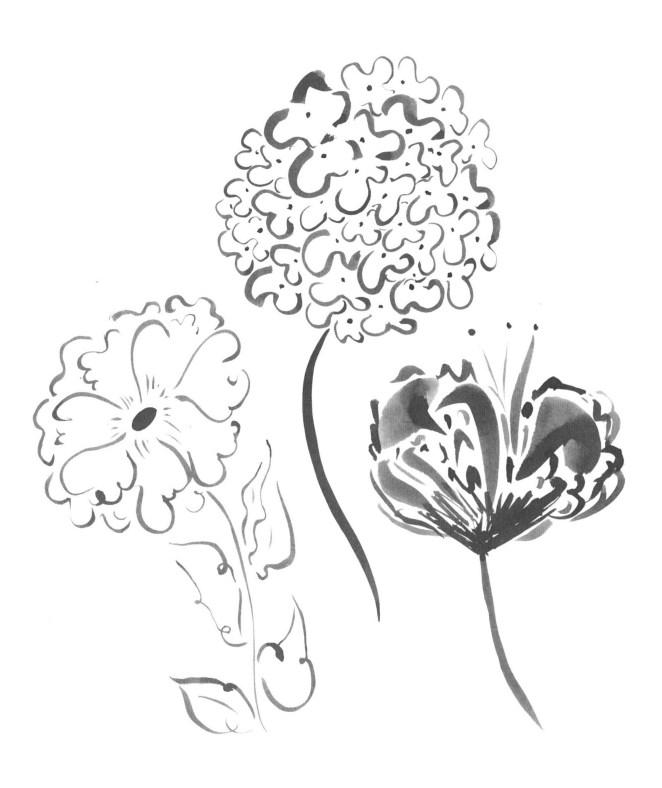

Para pintar este tipo de líneas, recomiendo utilizar un pincel de agua (como los de Pentel). Crea una mezcla de acuarela líquida o de tinta dentro del propio pincel y dibuja con él sin tener que parar, como si fuera un rotulador. Fíjate en la flor y estudia sus curvas y sombras: no la tienes que representar con realismo; solo hacer una interpretación.

CONSEJO: EXPERIMENTA CON LA PINCELADA; POR EJEMPLO, DIBUJA UNAS FLORES DE UN MODO MÁS EXPRESIVO, OTRAS CON UN ENFOQUE MÁS SENCILLO, MÁS CALIGRÁFICO, O DECÁNTATE POR ALGO MÁS MINIMALISTA: CON SOLO UN TALLO Y UNA MANCHA DE COLOR CONSEGUIRÁS UNA IMPRESIÓN FLORAL.

COLORES SÓLIDOS

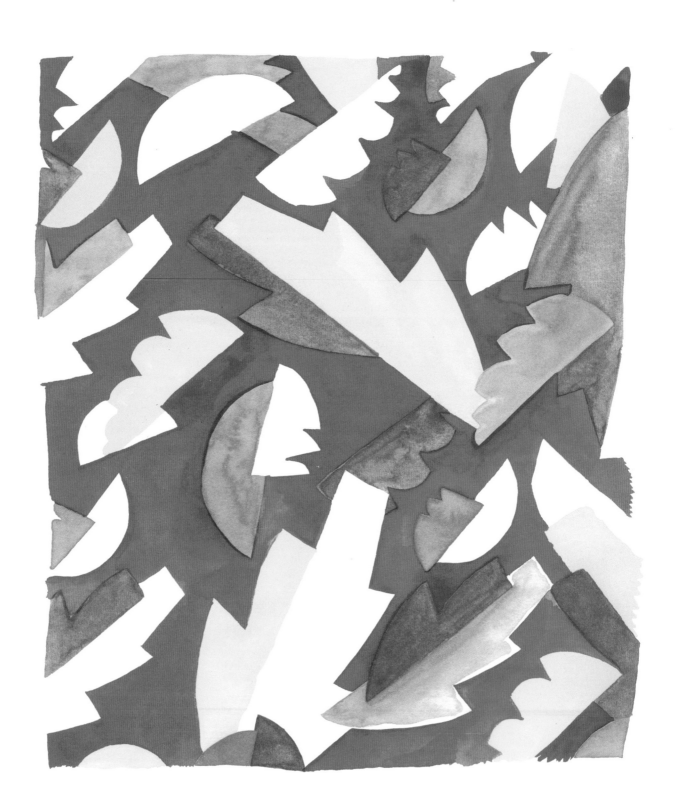

PINTA
AQUÍ

Esta composición está hecha a base de trozos que se repiten. Recorta unas cartulinas en formas sencillas y colócalas aleatoriamente en posiciones distintas sobre el papel. Traza el perímetro de las siluetas con un lápiz. Cuando te guste la distribución, colorea con pintura, por ejemplo con la acuarela, y a continuación borra el lápiz.

CONSEJO: LOS COLORES VIVOS SON INSPIRADORES Y RESUENAN CON EL NIÑO QUE LLEVAMOS DENTRO. NO TEMAS MOSTRARTE ATREVIDO EN TU ELECCIÓN DE COLORES: QUE VIVA LO VIVO.

LA MANO COMO PLANTILLA

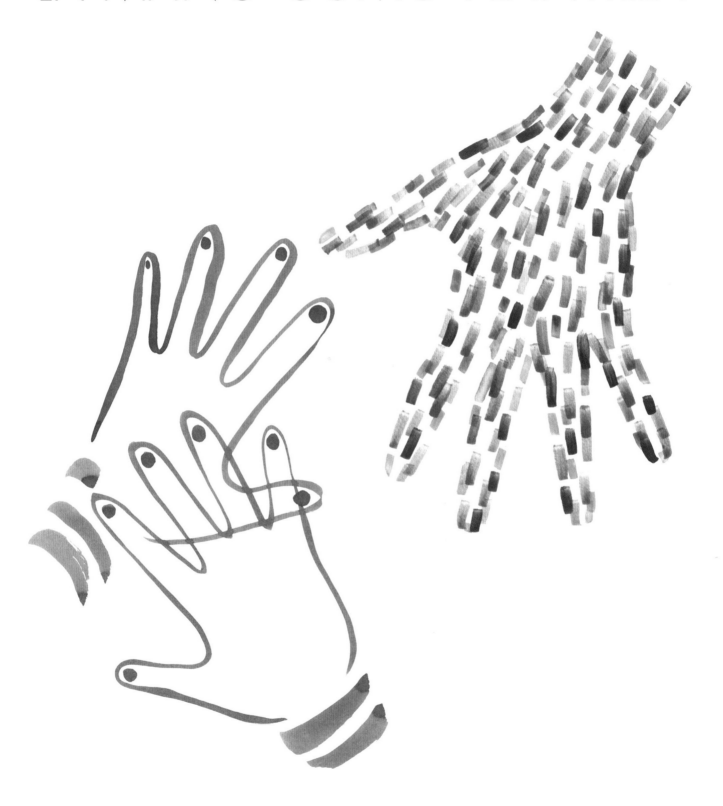

PINTA AQUÍ

Delinear el contorno de nuestras manos es una actividad que se halla en nuestra naturaleza más primigenia, pero en ocasiones algo tan básico te transporta a lugares inesperados e interesantes. Conecta con tu cuerpo, canaliza a tu niño interior y juega con la composición, la repetición, las texturas... El límite se encuentra en el cielo.

CONSEJO: PRIMERO SIGUE EL CONTORNO DE TUS MANOS CON UN LÁPIZ Y, DESPUÉS, VUÉLVELAS A DIBUJAR CON EL PINCEL. TAMBIÉN PUEDES USAR UN LÁPIZ ACUARELABLE QUE DISUELVA EL COLOR CUANDO LE AÑADAS PINTURA POR ENCIMA.

PINCELADAS *OMBRÉ*

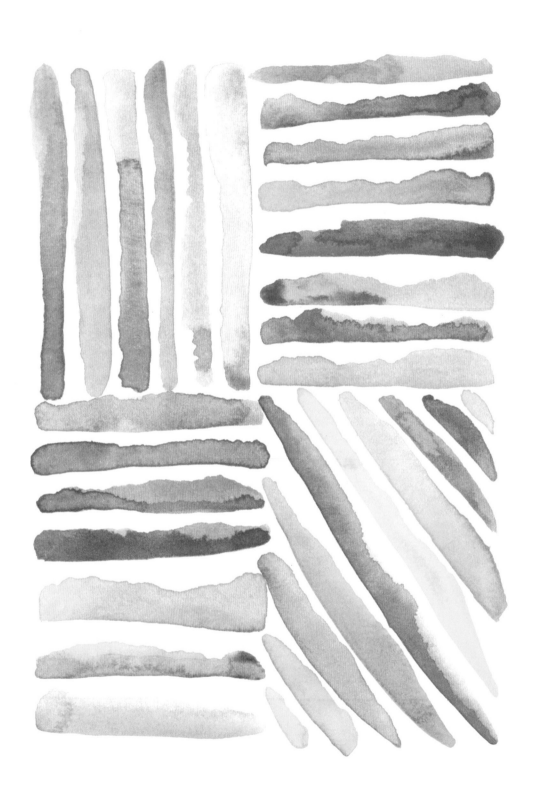

PINTA AQUÍ

La acuarela ofrece infinitas posibilidades y combinaciones para alcanzar tonos y degradados distintos. Realiza una pincelada en un tono y luego aplica un segundo o tercer color con la punta mientras la pintura aún permanece húmeda. Un pincel de lengua de gato o uno redondo te servirán.

CONSEJO: SOPLA POR UNA PAJITA O DOBLA EL PAPEL CON CUIDADO PARA DIRIGIR MEJOR LA MEZCLA DE COLORES. TAMBIÉN PUEDES DEJAR CAER UNA GOTA DE AGUA SOBRE EL CUADRO PARA DOTARLO DE MOVIMIENTO.

Para este ejercicio, prueba con siluetas de animales o con algo más abstracto.
Primero desarrolla un boceto sencillo a lápiz. Cuando acabes, garabatea
y rellena las formas con tinta y un pincel redondo. Una vez se seque la tinta,
borra las marcas a lápiz. No pienses; ¡tú solo pinta y diviértete!

CONSEJO: REALIZA MOVIMIENTOS CIRCULARES PARA CREAR UN ASPECTO RIZADO O UN MOVIMIENTO MÁS PRONUNCIADO, EN ZIGZAG, PARA EL PELO LISO. SIMPLEMENTE MUEVE EL PINCEL SIGUIENDO UN PATRÓN REPETITIVO Y DESCUBRE EL RESULTADO.

PATRONES CONTINUOS

1.

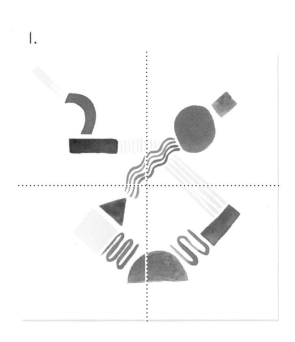

2.

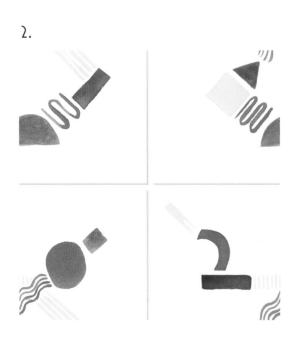

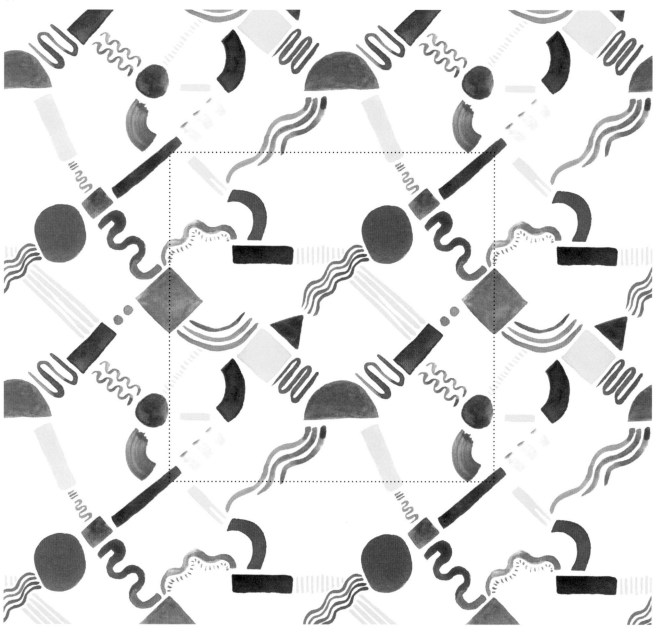

1. En una hoja aparte, pinta un dibujo y deja un margen amplio de espacio en blanco a su alrededor. Utiliza una regla para dividir el papel en cuatro partes iguales. **2.** Recórtalas y colócalas de otra manera (mueve las de la derecha a la izquierda y las de abajo arriba). Únelas con cinta adhesiva al dorso de la hoja. **3.** Termina el dibujo rellenando las zonas en blanco como te parezca y saluda a tu patrón repetitivo.

CONSEJO: PARA TUS PRIMEROS DISEÑOS UTILIZA UN PROGRAMA INFORMÁTICO DE TRATAMIENTO DE IMÁGENES PARA QUE LA REPETICIÓN FLUYA BIEN, PERO CON UN POCO DE PRÁCTICA LOS BORDES TE QUEDARÁN MUCHO MÁS LIMPIOS Y NO HABRÁ QUE RETOCARLOS.

MOSCAS DE AGUA

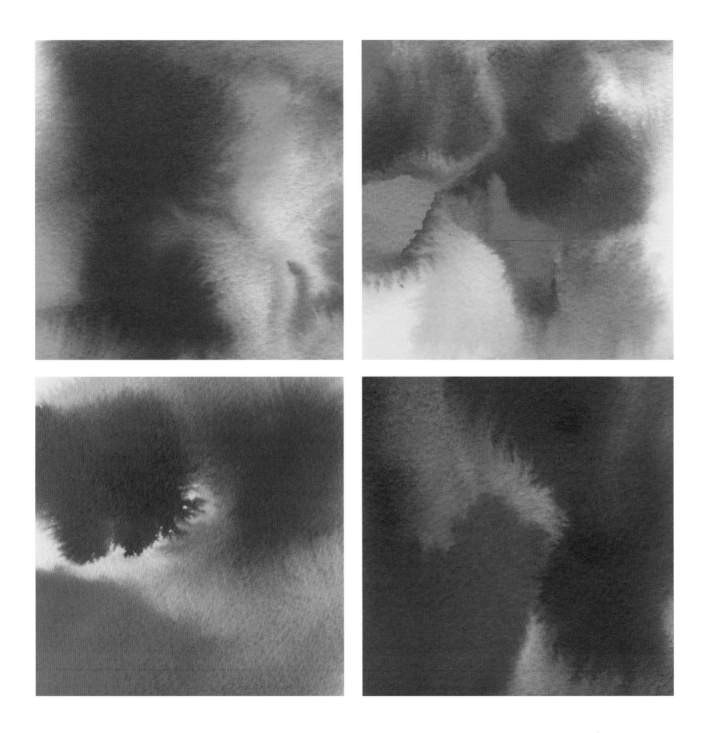

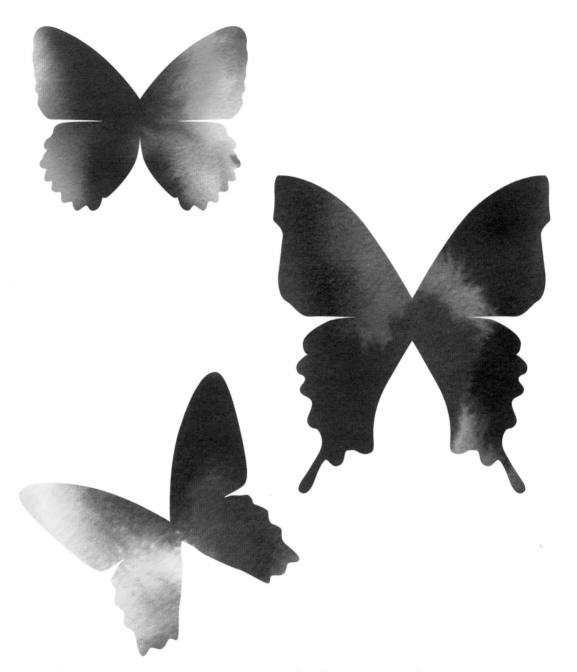

Con un pincel, humedece un poco de papel y deja caer sobre él unas gotas de pintura a la acuarela. Sopla contra el papel con una pajita para mezclar los colores y obtener degradados. Después de dejar secar el papel, dóblalo por la mitad y dibuja un ala de mariposa en un lado, empezando por el borde doblado. Recorta el papel siguiendo el dibujo, despliégalo y admira tu primera mosca de agua.

CONSEJO: para que el papel quede liso y evitar que se combe, prueba a fijar los márgenes a tu superficie de trabajo con cinta de enmascarar. una vez hayas terminado, retira la cinta con cuidado para no estropear tu obra.

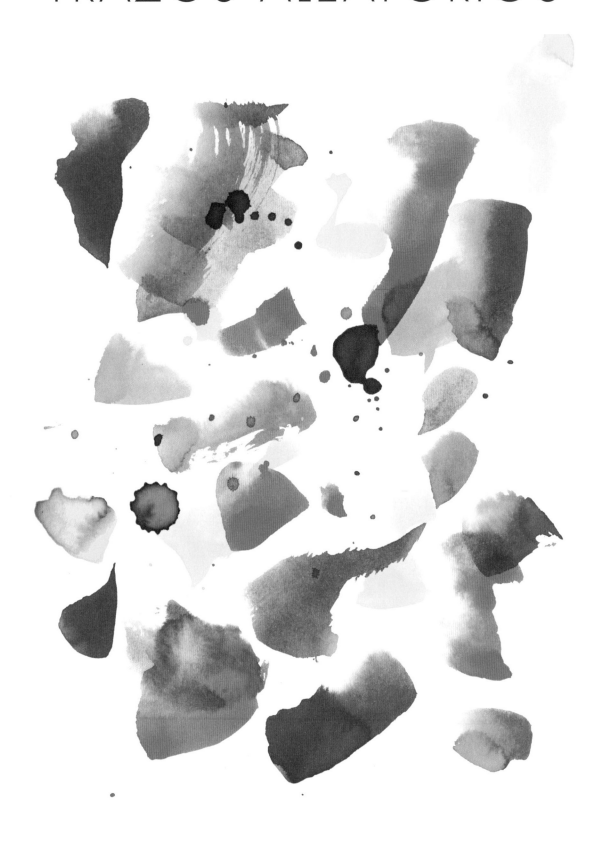

PINTA
AQUÍ

Seguro que te resulta muy agradable escuchar música o algo que te guste mientras realizas este ejercicio. La clave reside en mantener ocupado el cerebro racional para dejar que el niño que llevas dentro juegue con colores, gotas y trazos aleatorios, sin juzgar en ningún momento los resultados. Experimenta y diviértete.

CONSEJO: comienza con los tonos más claros y luego sigue gradualmente con los más oscuros. De este modo, tampoco tendrás que cambiar el agua del vaso ni limpiar el cepillo cada vez que utilices un color nuevo.

CORTAR Y RECOLOCAR

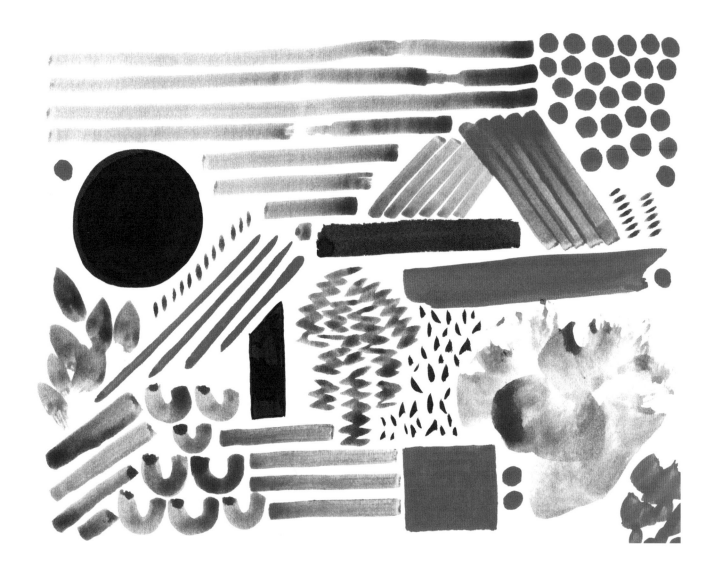

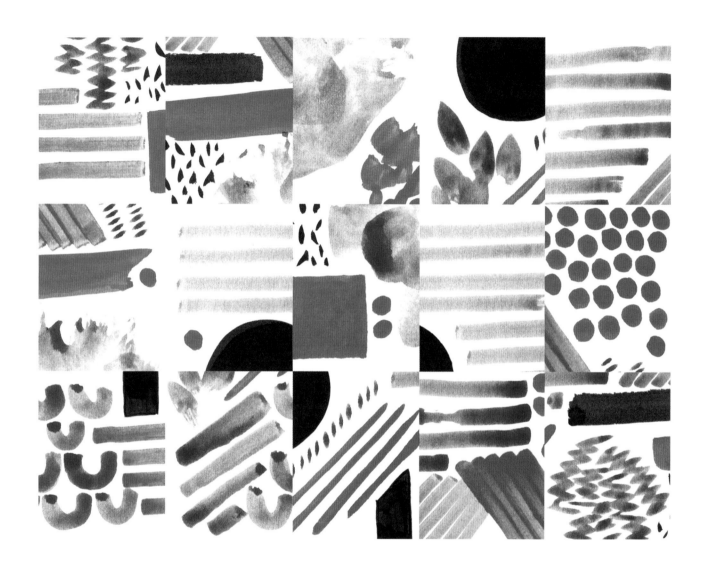

Dejar algunas cosas al azar puede convertirse a la larga en una sorpresa interesante. En este ejercicio, juega con lo inesperado y pinta primero un cuadro, lo que se te ocurra; luego, divídelo en una retícula y recórtalo en cuadrados del mismo tamaño. Recoloca los trozos de manera aleatoria y a ver qué te sale. Si te gusta el resultado, pega todos los fragmentos a una nueva hoja en ese orden preciso.

CONSEJO: No necesitas recortar la obra en cuadrados. Prueba también con otras formas —triángulos, barras o lo que te apetezca— siempre y cuando vuelvan a encajar.

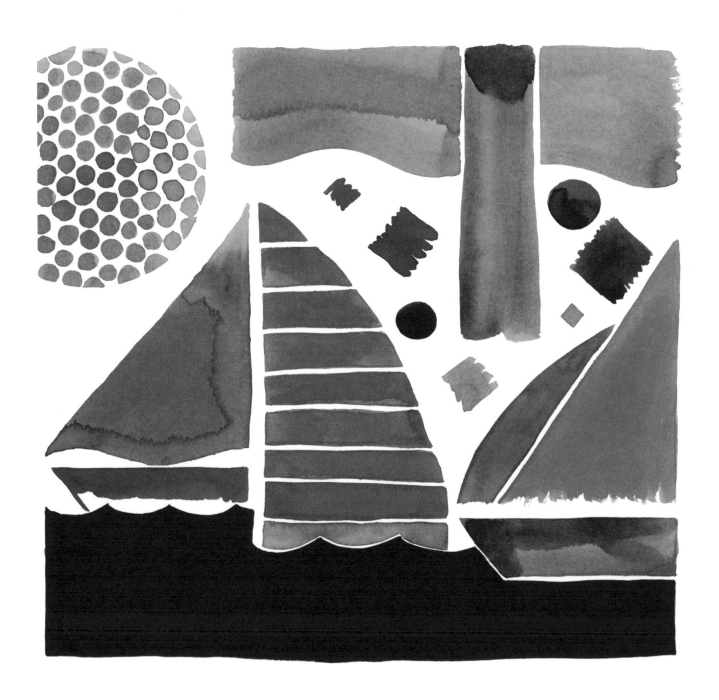

Para este ejercicio, céntrate en las formas de barcos veleros y del mar.
No temas optar por la abstracción. Mantener la paleta dentro de los verdes
y azules aportará a la composición ese toque marítimo. El color resulta
potente y evocador.

CONSEJO: para obtener el mejor resultado en este ejercicio, emplea un pincel redondo de tamaño
medio. Úsalo en vertical para las formas más pequeñas, como los círculos, e inclinado para cubrir
superficies mayores, como el mar.

PUNTAS DE PINCELES

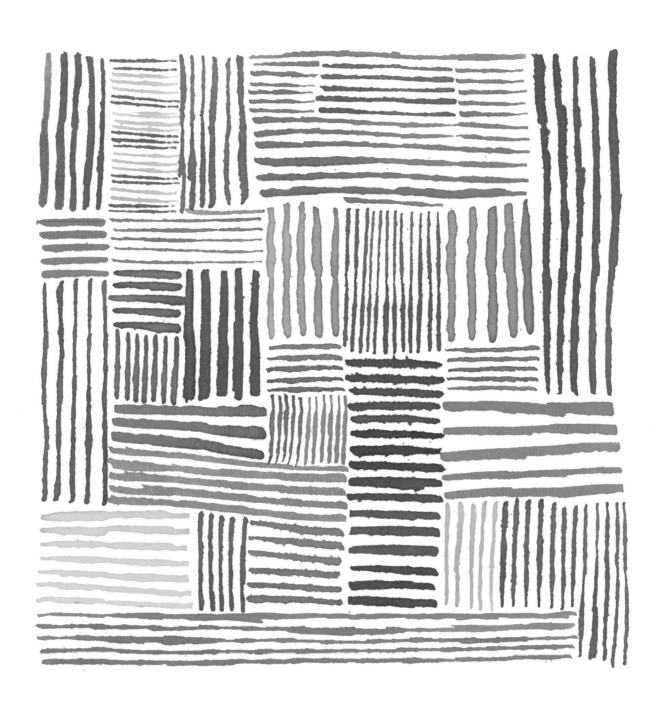

Para este ejercicio, utiliza tres pinceles planos de distintas longitudes y grosores. Sujétalos verticalmente, perpendiculares al papel, y permite que contacten ligeramente las puntas contra el papel para obtener líneas paralelas. Usa los pinceles a modo de sellos y construye gradualmente un diseño. No planifiques demasiado; mejor improvisa y presta atención a ver qué ocurre.

CONSEJO: REPITE CON ALGUNOS COLORES DE LA COMPOSICIÓN PARA DARLE UN POCO DE RITMO. TAMBIÉN PUEDES INTENTAR CRUZAR ALGUNAS DE LAS MARCAS PARA CONSEGUIR UN ASPECTO PARECIDO AL DE UN ESTAMPADO DE CUADROS, O HACER LOCURAS Y PROBAR CON TRAZOS EN MUCHOS ÁNGULOS DISTINTOS.

RETRATO MINIMALISTA

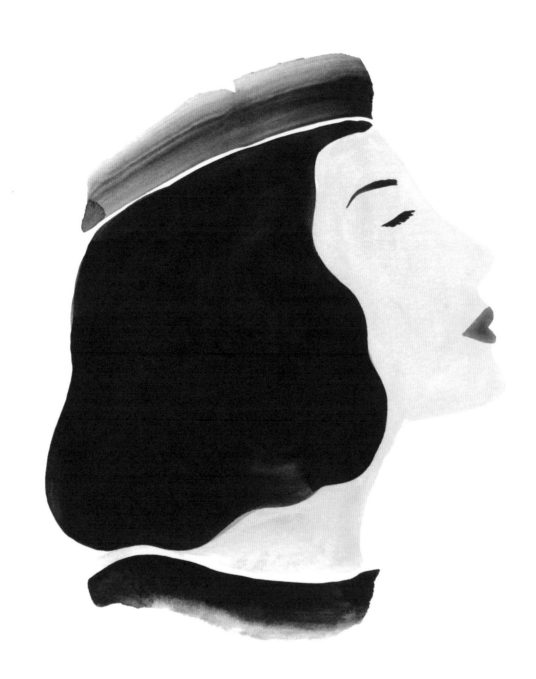

PINTA AQUÍ

Entrecerrar los ojos para nublar un poco la vista te ayudará a ignorar los detalles menores y centrarte en las características más importantes de aquello que tienes delante. Pruébalo para dibujar un retrato sencillo. Retrata primero alguna de las formas principales, como la cabeza o el pelo. A continuación añade un par de rasgos, como los ojos y los labios. Primero dibuja con lápiz y luego pinta con acrílico.

CONSEJO: Para aportar más ligereza a una composición acrílica o aguada, la puedes equilibrar con un toque de tinta o acuarela. Yo he usado precisamente la primera para las prendas, el sombrero y el cuello, para así dotarlas de un aire más delicado.

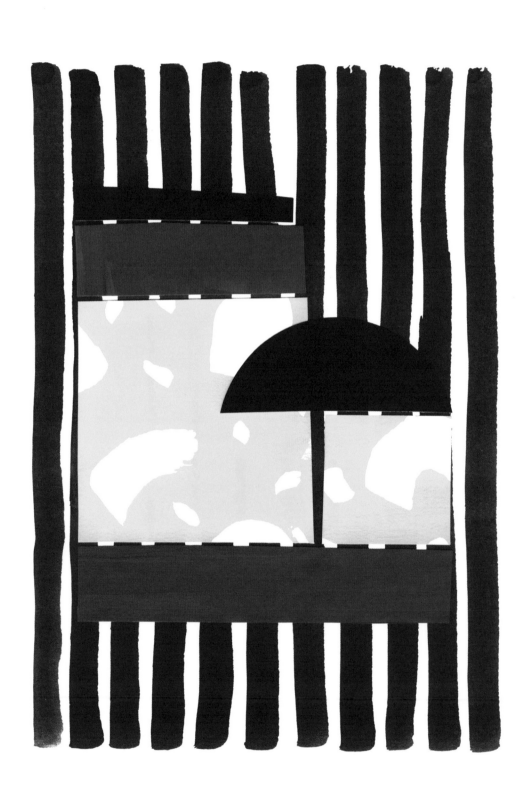

PINTA
AQUÍ

Emplea líquido enmascarador para cubrir formas en blanco, como las de las zonas amarillas. Una vez que se haya secado, pinta la superficie con acuarela amarilla. Después de un rato, retira el enmascarador arrancándolo con las manos limpias. Para acabar, pinta con aguada las formas sólidas en azul marino y negro. Añádele rayas al fondo con tinta con la ayuda de un pincel plano.

CONSEJO: Aplica siempre el líquido enmascarador con un pincel viejo o con algún otro utensilio que no te importe estropear. Su textura pegajosa tiende a raer las puntas de los pinceles.

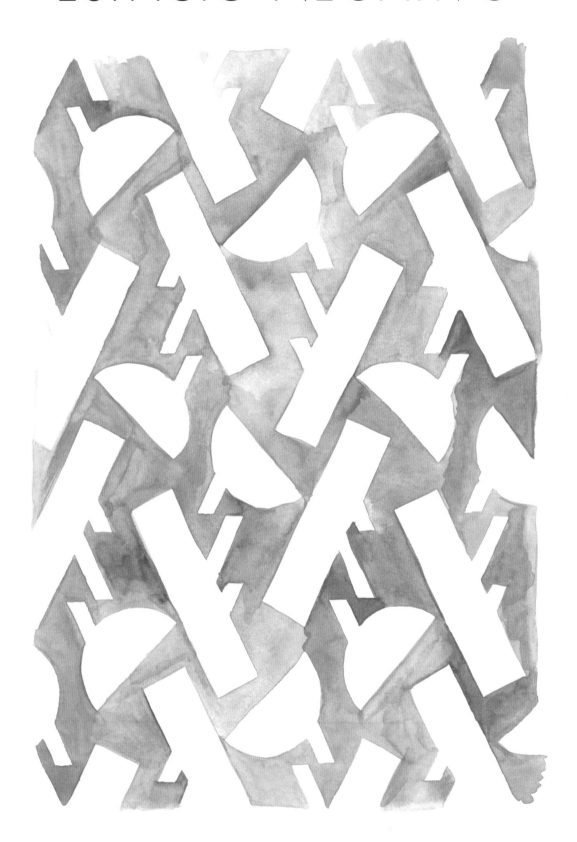

PINTA AQUÍ

Recorta varias formas de papel grueso o cartón. A continuación sigue los contornos con un lápiz hasta crear un patrón. Cuando te satisfaga la composición, cubre el fondo con acuarela o pintura acrílica para que resalten las formas blancas que hayas delineado.

CONSEJO: A LA HORA DE COLOCAR Y ORDENAR SOBRE EL PAPEL LAS PLANTILLAS DE CARTÓN QUE HAS CREADO, JUEGA A DARLES LA VUELTA EN HORIZONTAL Y EN VERTICAL Y A ROTARLAS COMO TE PAREZCA: LAS COMBINACIONES SON INFINITAS.

CORONA DE OTOÑO

PINTA AQUÍ

Crea las hojas de la guirnalda ejerciendo presión con varios pinceles contra la página. Cada uno te aportará una forma diferente. Usa pinceles cortos para las hojas pequeñas redondas y otros más largos para plasmar hierbas y tallos. También puedes inclinar pinceles distintos para obtener resultados variados.

CONSEJO: ESTE EJERCICIO ES MONOCROMÁTICO PORQUE QUERÍA CENTRARME EXCLUSIVAMENTE EN LAS FORMAS, PERO PUEDES UTILIZAR TODOS LOS COLORES QUE QUIERAS. POR EJEMPLO, ESTE QUEDARÍA MUY BIEN CON UNA PALETA AMARILLA, MOSTAZA, OCRE Y ROJA.

COLORES SUTILES

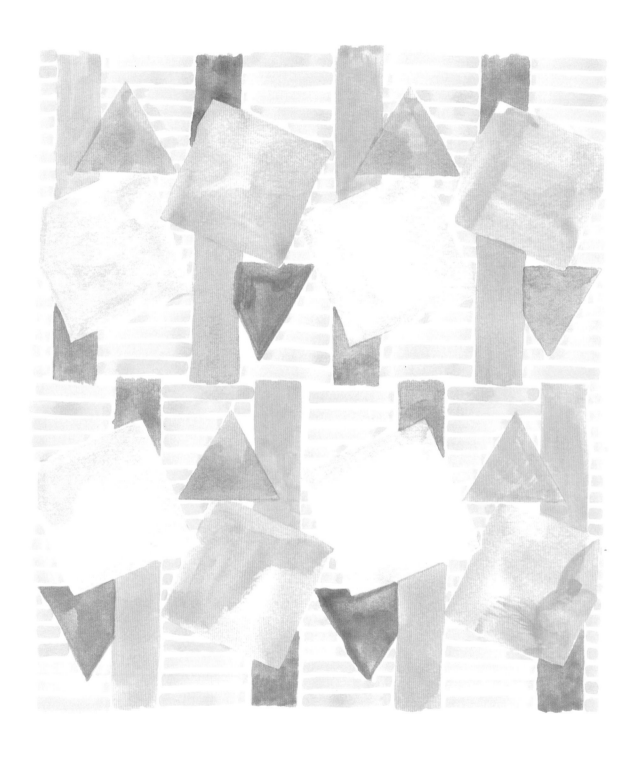

PINTA AQUÍ

Para crear un diseño modular como este, dibújalo previamente en papel. Usa papel carbón y cálcalo varias veces en la misma hoja, colocando cada copia junto a la anterior. Utiliza un papel carbón de color claro para las líneas de contorno, para que no resulte demasiado evidente cuando lo tapes luego con color.

CONSEJO: puedes mezclar tonos sutiles, más complejos, si añades negro o blanco a la combinación principal de colores, como el amarillo y el azul. Ten cuidado, no obstante, con el negro: una gota a veces resulta más que suficiente.

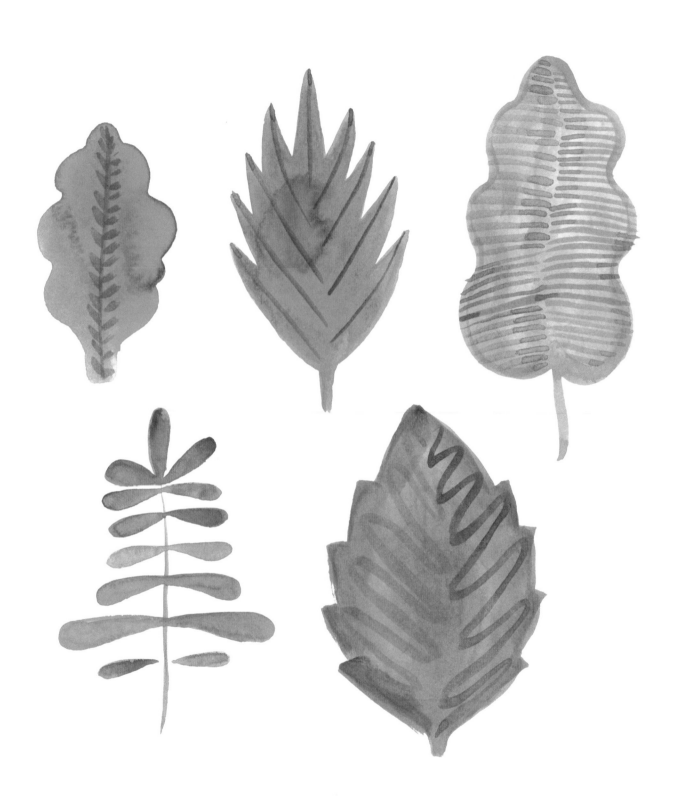

Mientras pasees, fíjate en las hojas de los árboles y en las plantas. Realiza una composición dibujando las que te llamen más la atención. Fíjate en sus tamaños, formas y colores y sé todo lo preciso o abstracto que quieras. Las que se muestran en la página anterior están hechas con acuarela empleando un pincel redondo de tamaño mediano.

CONSEJO: SI TE APETECE PROBAR CON DISTINTOS DISEÑOS DE HOJAS, BUSCA ALGUNAS VARIEDADES DE PLANTA *CALATHEA* O DE MEZCLA DE *NASTURTIUM ALASKA* PARA INSPIRARTE. SUS FORMAS SON BELLÍSIMAS.

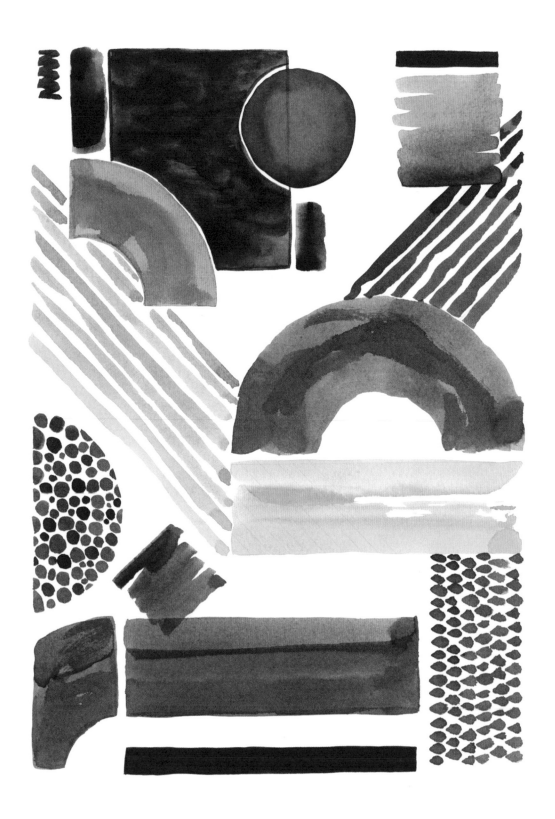

PINTA AQUÍ

En una composición siempre es muy importante el equilibrio. Comienza, por tanto, con formas geométricas sencillas y apórtales tensión y movimiento a partir de la unión de elementos diagonales. Para este ejercicio usa una combinación de pinceles de lengua de gato, redondos y planos; de este modo plasmarás las diferentes formas.

CONSEJO: UTILIZA UNA MEZCLA DE TINTA Y ACUARELA Y AÑADE UNA PEQUEÑA CANTIDAD DE NEGRO PARA LA MAYORÍA DE LOS TONOS. ASÍ CONSEGUIRÁS UNA PALETA EN TONOS APAGADOS.

OPUESTOS

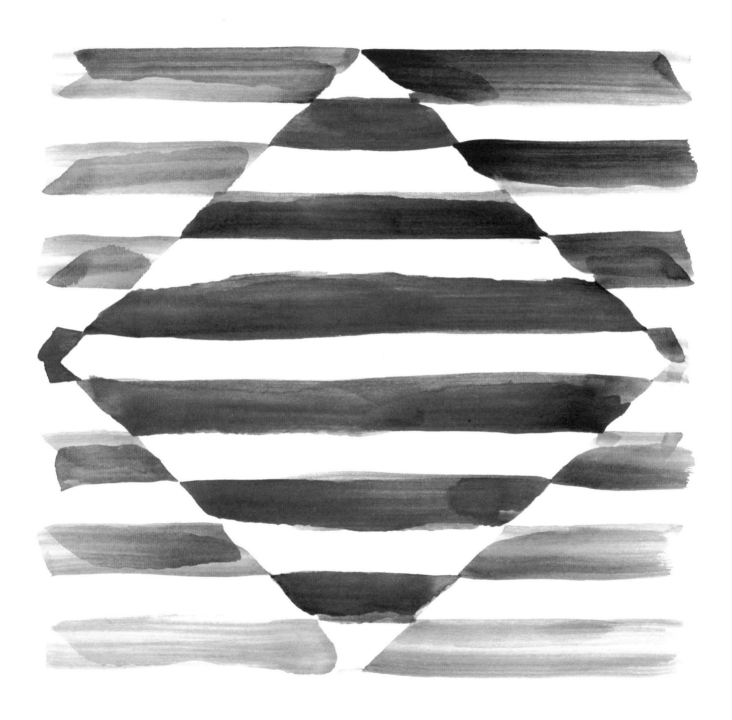

PINTA AQUÍ

Dibuja un cuadrado. Traza una línea desde el centro de cada lado al lado siguiente hasta crear otro cuadrado dentro del primero. Divide los dos en una serie de barras horizontales que presenten las mismas dimensiones. Ahora aplica un tono de acuarela en barras alternas del cuadrado interior y pinta las opuestas del cuadrado exterior de un tono distinto. Yo he utilizado un pincel de daga, pero cualquier otro tipo funcionará bien.

CONSEJO: con el fin de obtener un resultado aún más espectacular, juega con colores complementarios como el rojo y el verde o el azul y el amarillo, para que el efecto óptico y el contraste resulten más llamativos.

SALPICADURAS DE CEPILLO

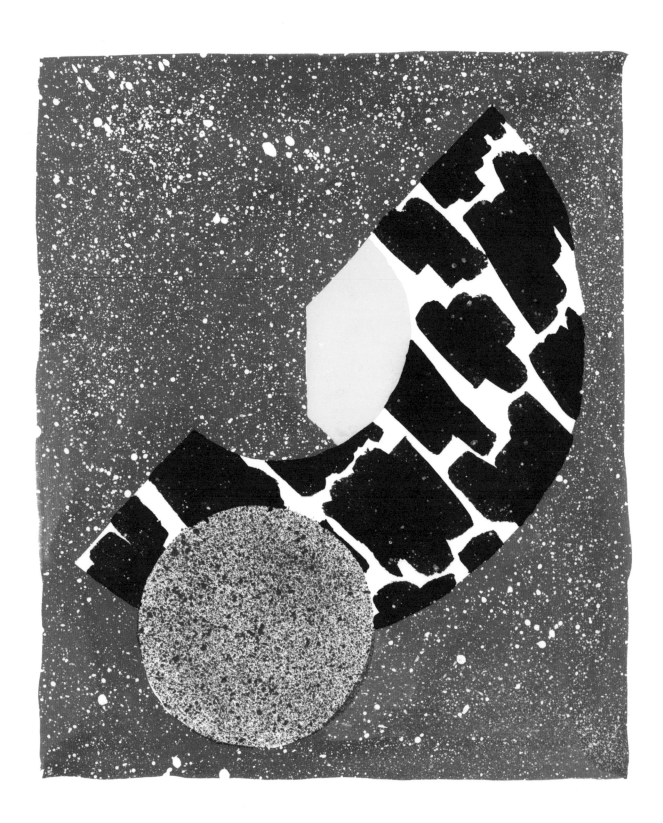

PINTA AQUÍ

Crea un fondo rojo con pintura acrílica. Luego moja un cepillo de dientes viejo en pintura blanca; sostenlo sobre el papel con las cerdas mirando hacia abajo y pasa el dedo por estas para que salpique. Aplica tinta con un pincel redondo para crear las zonas negras, de tal manera que la textura se note a través de ellas.

CONSEJO: Tapa algunas zonas con tinta de enmascarar o con trozos de papel para evitar que se cubran con la salpicadura. Así conseguirás una amplia gama de acabados en la misma superficie.

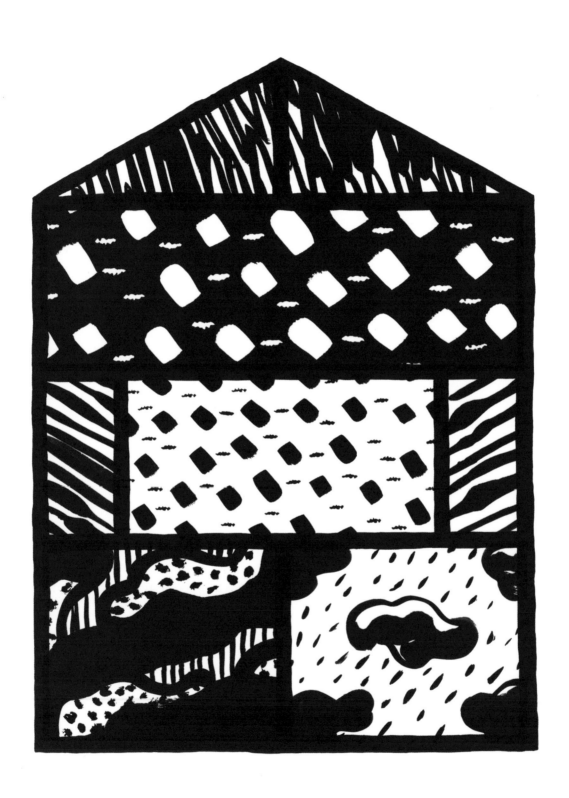

Dibuja la estructura de una casa con un pincel plano empapado en tinta. Decide qué zonas permanecerán en blanco sobre negro y cuáles en negro sobre blanco. Sobre estas últimas, aplica líquido enmascarador por encima de las zonas blancas. Prueba distintas texturas con tinta y pinceles variados sobre las otras.

CONSEJO: PRIMERO DISEÑA UN BOCETO CON UN LÁPIZ PARA PLANIFICAR LAS TEXTURAS, LAS FORMAS Y LAS DISTINTAS ZONAS DE TINTA. SI QUIERES CONSEGUIR TEXTURAS DE TINTA MÁS CALIGRÁFICAS Y FLUIDAS, UTILIZA UN PINCEL DE AGUA.

ZIGZAG

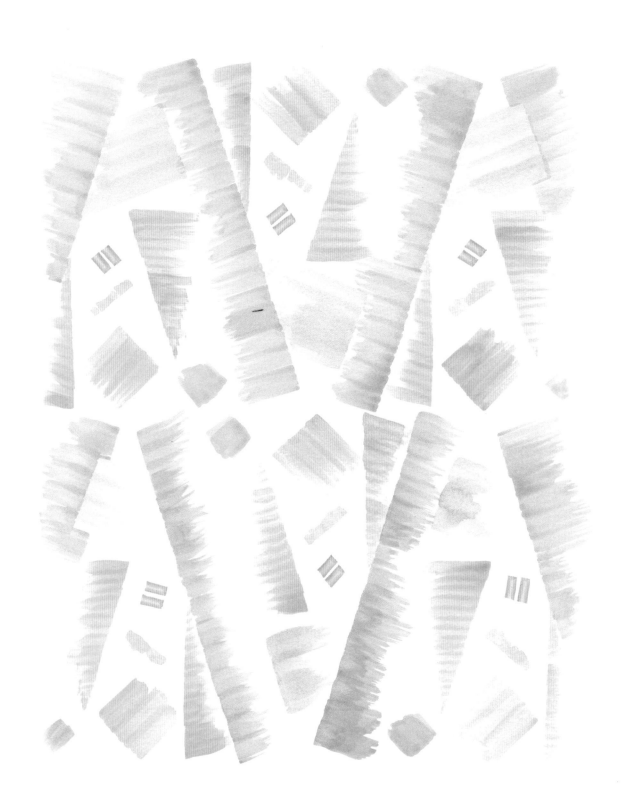

PINTA AQUÍ

La repetición tiene algo de letanía relajante pero también un componente rítmico muy vivo. Dibuja la estructura para este ejercicio a lápiz y bórrala después de aplicar la acuarela (o simplemente sáltate la parte del lápiz). Para dotar de movimiento a la composición, procura evitar los ángulos rectos cuando la planifiques.

CONSEJO: para darle a tu cuadro un aire fresco y desenfadado, emplea pinceles planos con acuarela y realiza pinceladas rápidas y enérgicas.

BOTÁNICO NOCTURNO

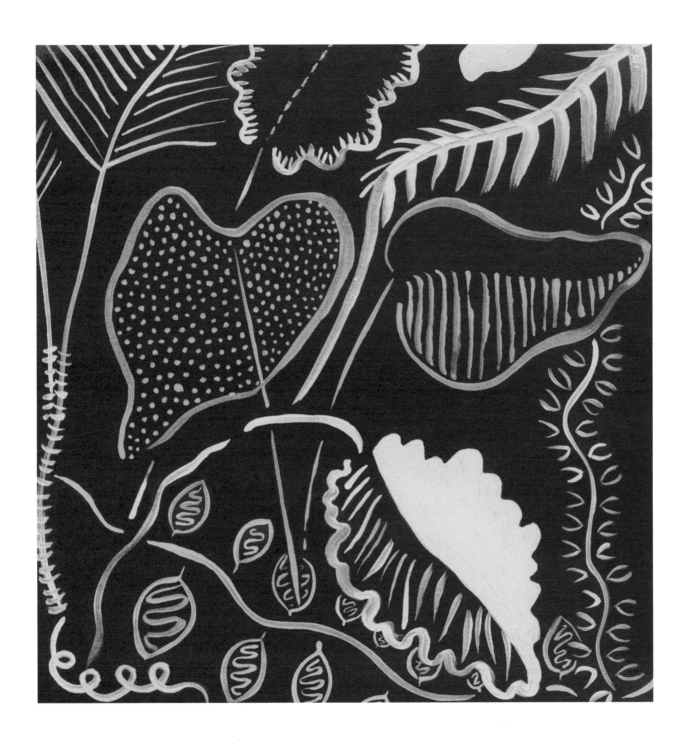

PINTA AQUÍ

La pintura acrílica y la aguada pueden resultar muy opacas. Esto te vendrá bien en el caso de querer pintar sobre un fondo oscuro. Pinta un fondo oscuro, dibuja formas sencillas, de carácter botánico o de otro tipo, y familiarízate con la densidad de la pintura.

CONSEJO: UTILIZAR COLORES PÁLIDOS O APAGADOS SOBRE UN FONDO OSCURO PUEDE DOTAR A UNA OBRA DE ARTE DE UN CIERTO AIRE NOCTURNO. APROVÉCHATE DE ELLO Y ATRÉVETE CON UN TEMA NOCTURNO (POR EJEMPLO, CONSTELACIONES DE ESTRELLAS U OTROS PAISAJES RELACIONADOS CON LA NOCHE).

MUÑECAS RUSAS

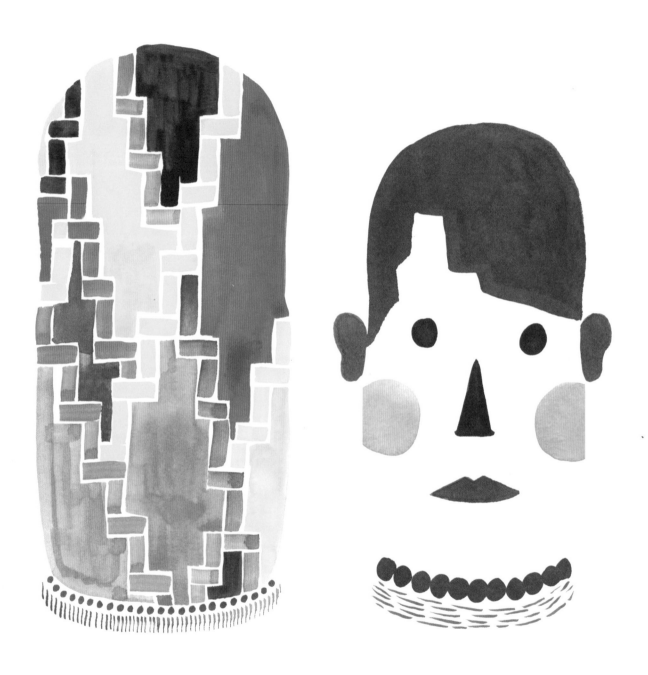

¡Existen tantas maneras de decorar muñecas rusas! Abstractas, figurativas, coloridas, a una sola tinta... Prueba algunas de estas técnicas y mira a ver qué sucede. Las de la página anterior se han hecho con tinta y acuarela, utilizando pinceles planos y redondos.

CONSEJO: EXPERIMENTA CON DISTINTOS TEMAS. JUEGA CON LETRAS Y NÚMEROS, PRUEBA A PINTAR CADA MUÑECA CON UN SOLO COLOR O CONVIÉRTELA EN UN ANIMAL: LAS POSIBILIDADES NO SE ACABAN.

MANDALA

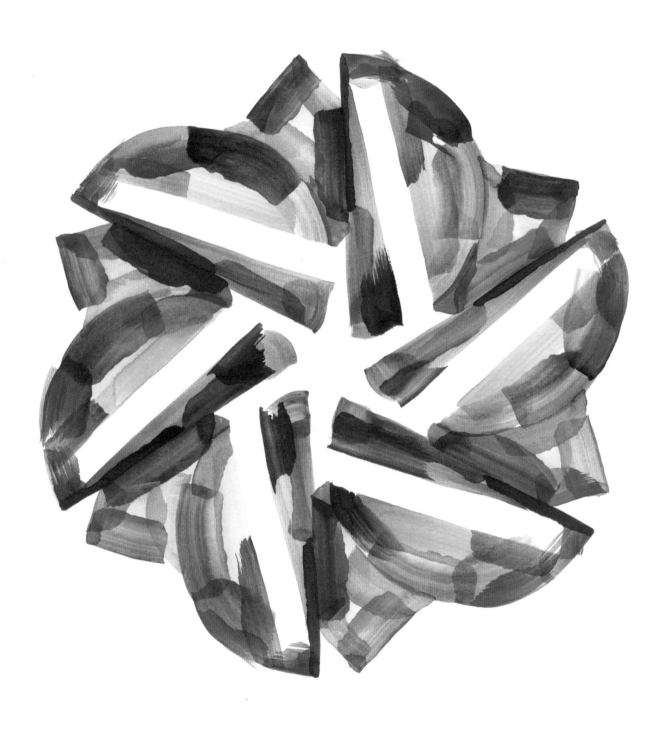

PINTA AQUÍ

Utiliza un lápiz para realizar un dibujo grande en forma de asterisco. Así obtendrás las aspas del mandala. Dibuja unas cuantas formas a lo largo de una de las aspas, bien a mano alzada, bien con una regla o una plantilla. Copia las figuras en las otras aspas para crear un diseño repetitivo y coloréalas libremente. Cuando se seque la pintura, simplemente borra la estructura a lápiz.

CONSEJO: REPETIR LOS MISMOS TONOS EN CADA UNA DE LAS DISTINTAS ASPAS AYUDARÁ A QUE EL MANDALA FLUYA DE MANERA RÍTMICA Y REPETITIVA. PARA APLICAR LA ACUARELA, AYÚDATE DE UN PINCEL PLANO Y OTRO DE DAGA, QUE VA GENIAL PARA CAPTAR EL MOVIMIENTO.

MARCAS DE PINCEL

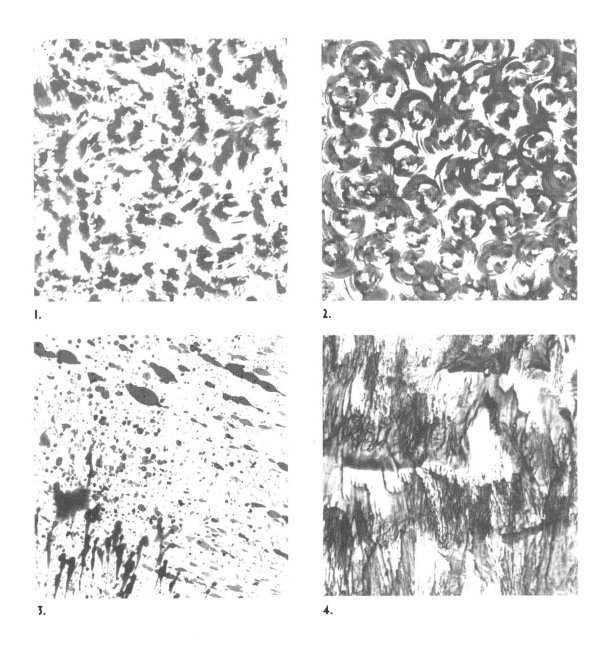

1.

2.

3.

4.

PINTA AQUÍ

Comprueba cuántas texturas distintas puedes obtener con tus pinceles. Los ejemplos de la izquierda representan lo siguiente: **1.** La punta de un pincel grueso aplicada con ligeros toques a lo largo del papel. **2.** Un pincel redondo y duro girado sobre su eje. **3.** Un pincel redondo, de tamaño medio, agitado para esparcir gotas de pintura. **4.** Un pincel redondo puesto de costado y girado en esta posición a lo largo del papel.

CONSEJO: PARA QUE LAS SALPICADURAS ESTÉN MÁS DIRIGIDAS Y RESULTEN MENOS CAÓTICAS (VÉASE EL EJEMPLO NÚMERO 3), DA GOLPECITOS CON EL PINCEL CONTRA UN DEDO PARA QUE CAIGA LA PINTURA. UTILIZA UN PINCEL BLANDO Y GRUESO PARA LAS ZONAS DE SALPICADURAS MÁS GRANDES.

MEDITACIÓN LINEAL

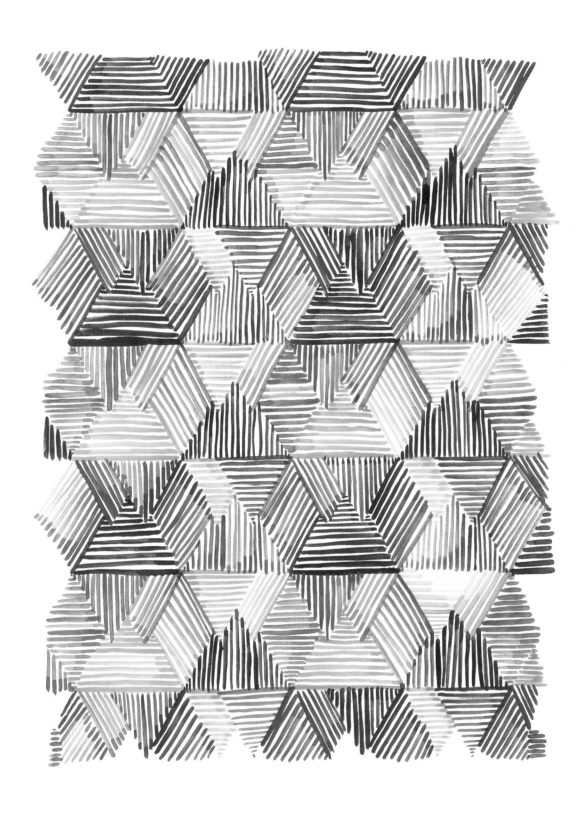

PINTA AQUÍ

La repetición y el ritmo pueden mantener al margen a nuestro "censor interno" mientras nos imbuimos de pleno en nuestra actividad. Este ejercicio te ayudará en este sentido. Dibuja una estructura a lápiz y luego rellénala con líneas de color; no obstante, puedes saltarte tranquilamente este paso y empezar directamente con la acuarela. Déjate llevar y disfruta del ritmo.

CONSEJO: Si deseas añadir un extra de salud, repite un mantra en voz baja cada vez que dibujes una de las líneas. Prueba con estos: *Lam, Vam, Ram, Yam, Ham* u *Om*. Son mantras *Bija* y están íntimamente relacionados con nuestros puntos de energía.

PATRONES QUE ROTAN

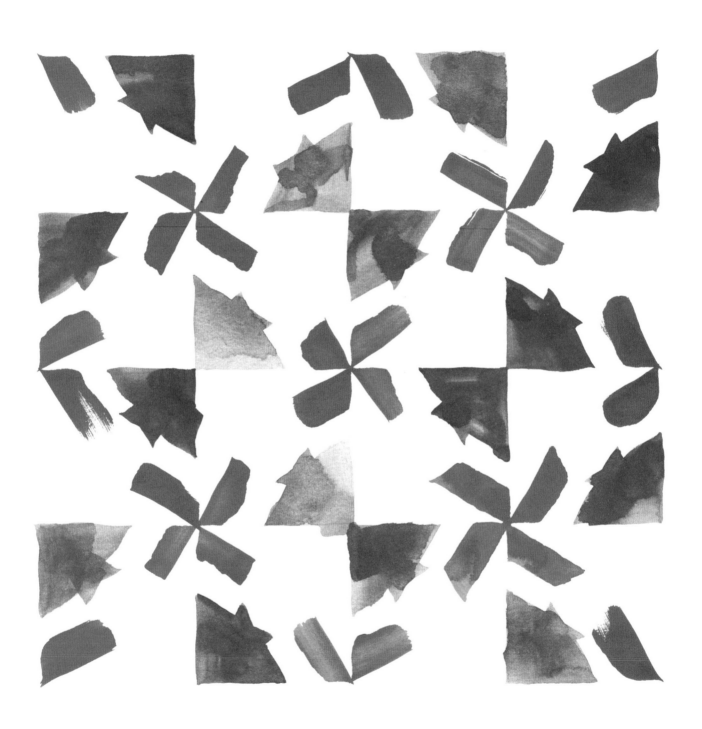

Dibuja una retícula a lápiz y obtén cuadrículas todas del mismo tamaño. Dentro de una de ellas incorpora los elementos que quieres que muestre tu diseño. Repite esos motivos en toda la superficie de izquierda a derecha, pero gira el diseño 90 grados cada vez. Repite la operación hasta obtener un patrón repetido como los de los azulejos. Utiliza un pincel de daga y acuarela.

CONSEJO: En caso de que quieras probar un diseño más complejo, calca el motivo con papel carbón en cada uno de los huecos. Eso sí, acuérdate siempre de rotar el módulo antes de repetir un elemento.

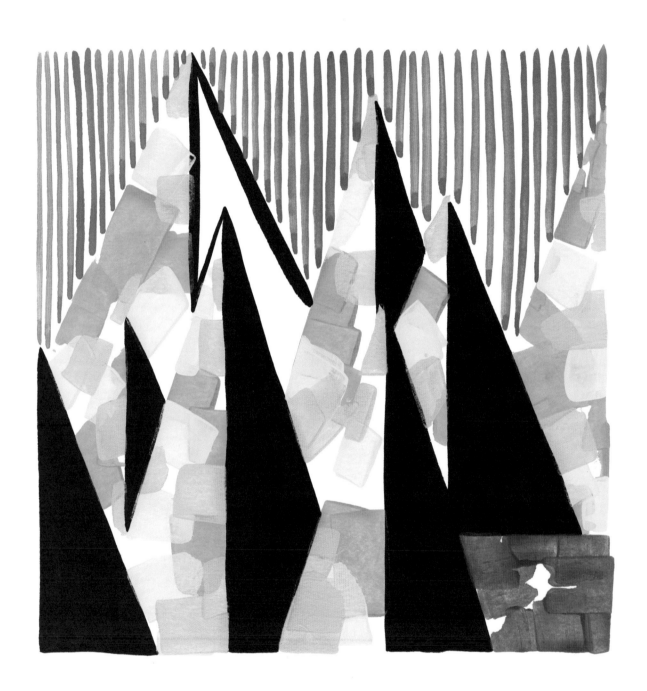

PINTA AQUÍ

Aplica la pintura con cualquier herramienta que tengas a mano, pues los pinceles no siempre resultan imprescindibles. Para este ejercicio en concreto, utiliza un rascador de pintura para extender la pintura acrílica. Es muy fácil: moja la punta de la cuchilla o del rascador en pintura acrílica o aguada y luego arrastra el utensilio por la superficie del papel. Este método dotará de mayor textura a tus creaciones.

CONSEJO: Para que las zonas que has pintado con el rascador resalten más, dales al resto de los motivos una forma sencilla con colores neutros sólidos, como las mitades negras de las montañas de este ejercicio.

PINTA
AQUÍ

Dibuja tu letra o símbolo favorito con un lápiz. No te esmeres demasiado; tan
solo diseña la forma de la estructura que quieres que tenga tu dibujo. Incorpora
elementos a su alrededor, objetos u otra cosa siempre que no alteres la forma
original.

CONSEJO: USA UN PINCEL REDONDO MEDIANO Y PINTURA ACRÍLICA LÍQUIDA MUY PIGMENTADA. EL BOCETO
O DIBUJO ORIGINAL ESTÁ HECHO CON UN LÁPIZ 2B, QUE BORRÉ AL SECARSE LA PINTURA ACRÍLICA.

PINTAR CON TEJIDOS

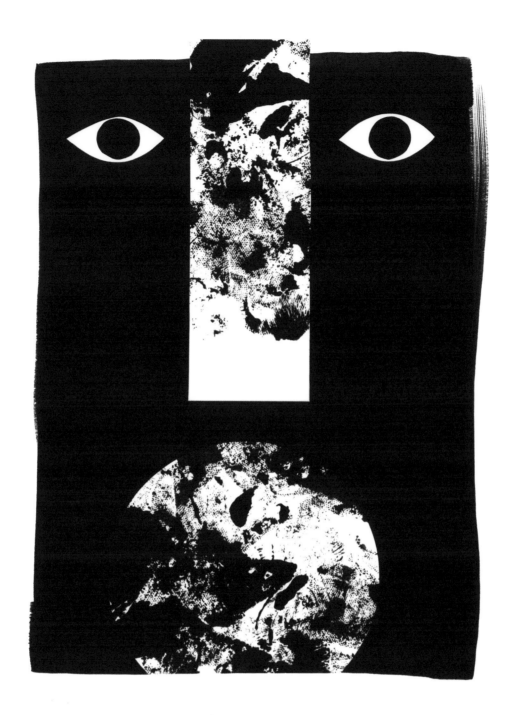

Para este ejercicio, moja un trozo de tela de algodón bien apelotonado en tinta acrílica negra y úsalo a modo de sello contra una hoja. Cuando se haya secado, recorta el papel creando formas distintas. En otra hoja, dibuja un simple rectángulo con pintura a la aguada y pega encima los fragmentos texturizados para crear una cara.

CONSEJO: EXISTEN EN EL MERCADO MUCHOS PEGAMENTOS PARA HACER *COLLAGES*, PERO YO PREFIERO LOS NATURALES, COMO LOS DE COCCOINA. FUNCIONAN MUY BIEN Y NO SON TÓXICOS; MEJOR PARA TI Y PARA EL MEDIO AMBIENTE.

GUIRNALDAS

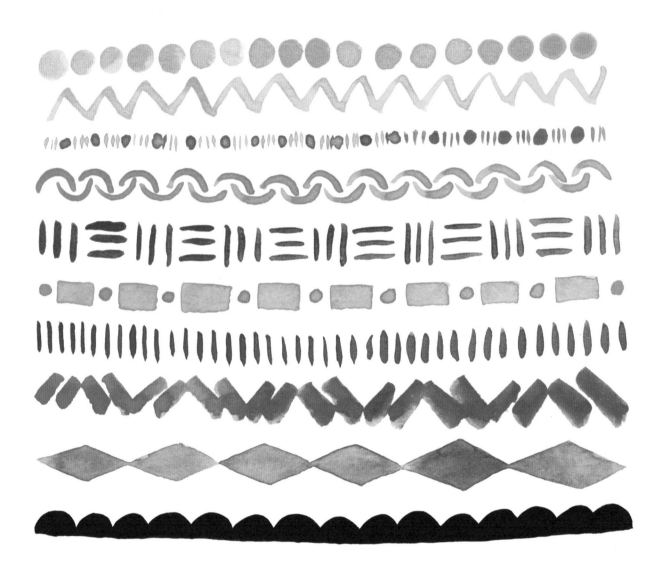

Adorna el papel con todas las guirnaldas que quieras. No tienen por qué ser perfectas ni demasiado sofisticadas. A veces una simple línea transmite más que un dibujo complejo. Prueba a jugar con colores diferentes para darle un aspecto festivo.

CONSEJO: EXPERIMENTA CON DISTINTOS PINCELES PARA OBTENER RESULTADOS DIFERENTES. UN PINCEL DE LENGUA DE GATO APORTARÁ UN ACABADO LISO, MIENTRAS QUE UNO PLANO OFRECERÁ UN GROSOR VARIABLE INTERESANTE, DEPENDIENDO DEL ÁNGULO EN QUE LO COLOQUES.

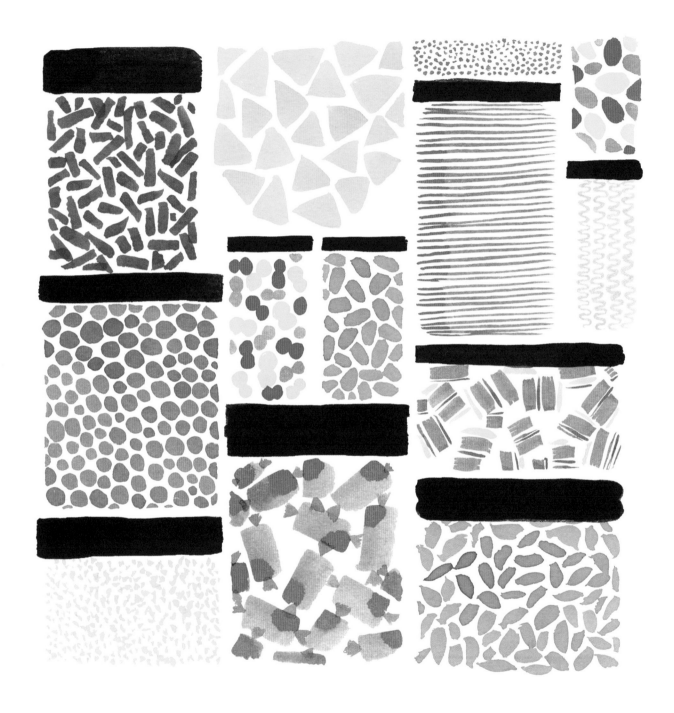

En este experimento se busca crear una colección abstracta de caramelos. Las tapas de los botes se han hecho con un pincel plano y tinta: todo muy sencillo y minimalista. Los caramelos se han pintado con acuarela, usando pinceles planos y redondos.

CONSEJO: EL EMPLEO DE TONOS VIVOS ES LA CLAVE PARA QUE LAS PINCELADAS PAREZCAN CARAMELOS. NO TEMAS INTENSIFICAR LOS COLORES.

ESTAMPADO CON PINCEL DE ABANICO

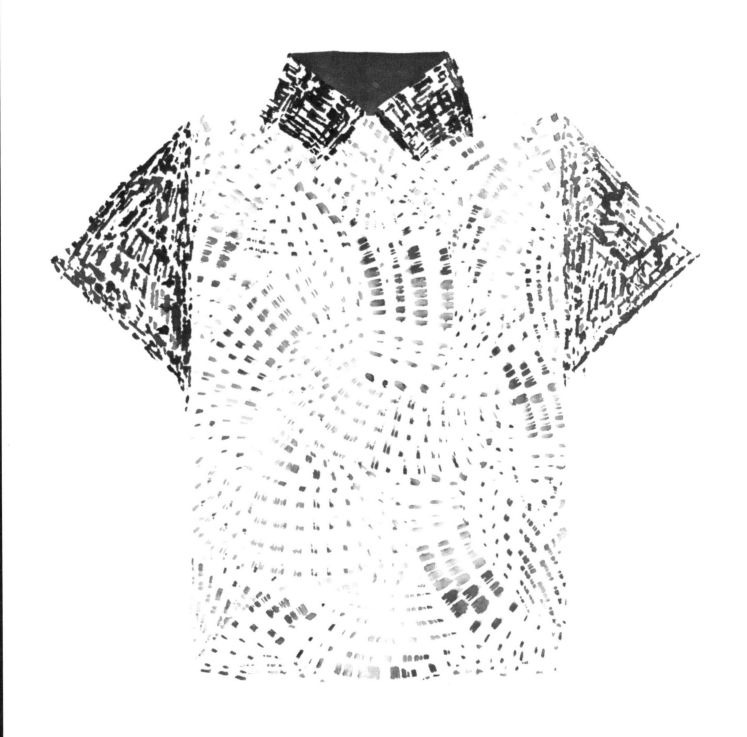

PINTA AQUÍ

Aplica texturas en la silueta de una camisa con un pincel de abanico. Este tipo de pincel casa muy bien con trabajos delicados. El cuello y las mangas se preparan colocando el pincel perpendicular al papel. Inclina el pincel unos 45 grados en la zona central.

CONSEJO: Para conseguir un aspecto de color degradado, moja la mitad del pincel en acuarela verde y la otra mitad en azul. Utiliza esta técnica con los pinceles para obtener lavados de arcoíris.

ARREGLO FLORAL

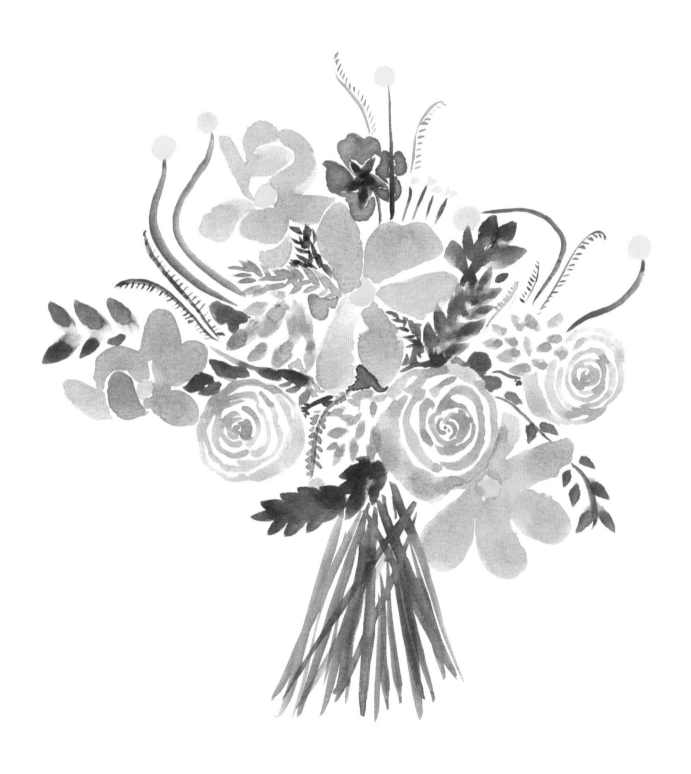

PINTA
AQUÍ

Este ejercicio ofrece una excusa maravillosa para comprar flores. Primero estudia la disposición y dibuja las flores con un lápiz. No lo hagas al detalle; simplemente capta algunas formas y aplica varios lavados de acuarela para transmitir su esencia. No te estreses con los resultados; limítate a disfrutar del proceso.

CONSEJO: RESULTA DIFÍCIL ENCONTRAR EN LOS SETS DE ACUARELA UN TONO ROSA PÁLIDO BONITO; POR ESO LO CREO YO MISMA MEZCLANDO MUCHO BLANCO, UN TOQUE DE AMARILLO Y MAGENTA Y UNA GOTA DE NEGRO. (LA MARCA LASCAUX DISPONE DE UN SET PROPIO CON EL QUE PUEDES MEZCLAR DIRECTAMENTE LOS COLORES.)

SOMBRAS

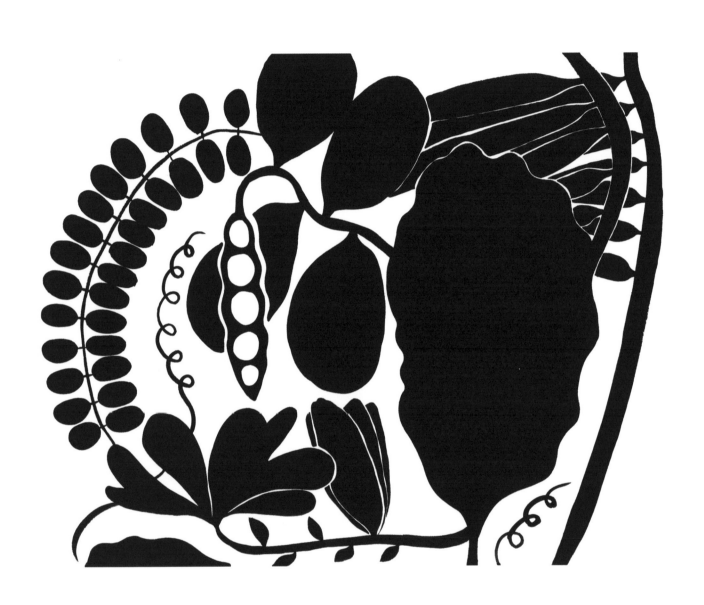

Olvídate de los detalles y céntrate tan solo en los bordes de los elementos que quieres pintar. Puedes dibujar antes a lápiz y luego rellenar el dibujo con tinta negra o cualquier otra pintura. Observa la composición: ¿te gustaría añadir más elementos o preferirías centrarte simplemente en una rama, por ejemplo?

CONSEJO: SI OPTAS POR PLASMAR LAS SILUETAS DE UNA NATURALEZA MUERTA O DE UN OBJETO, COLOCA UNA LUZ DETRÁS DE ESTE PARA QUE RESALTE MÁS EL CONTORNO. UN FLEXO EN ÁNGULO SERÍA PERFECTO PARA ESTE EJERCICIO.

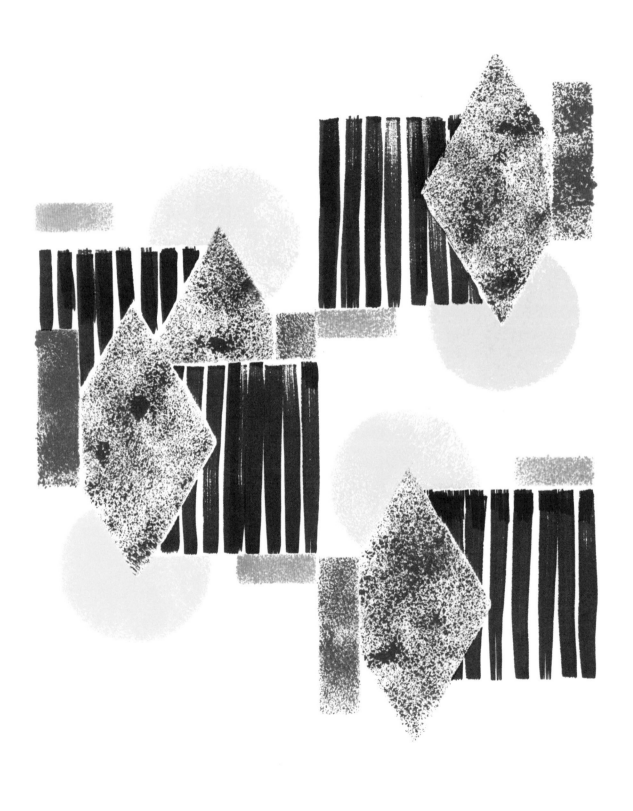

PINTA AQUÍ

Empieza diseñando unas plantillas. Recorta unas cuantas formas sencillas de cartulina, una para cada color de la imagen final; a continuación utiliza una esponja mojada en pintura acrílica para imprimir esas formas en el papel. Forma las líneas negras con tinta y un pincel plano.

CONSEJO: UTILIZA EL PINCEL PARA CARGAR LA ESPONJA CON PINTURA; ASÍ EVITARÁS PONER DEMASIADA PORQUE, SI NO, PERDERÍAS LIMPIEZA Y TEXTURA. UNAS CUANTAS PINCELADAS DE PINTURA TE LLEVARÁN MUY LEJOS.

PUZLE DE MADERA

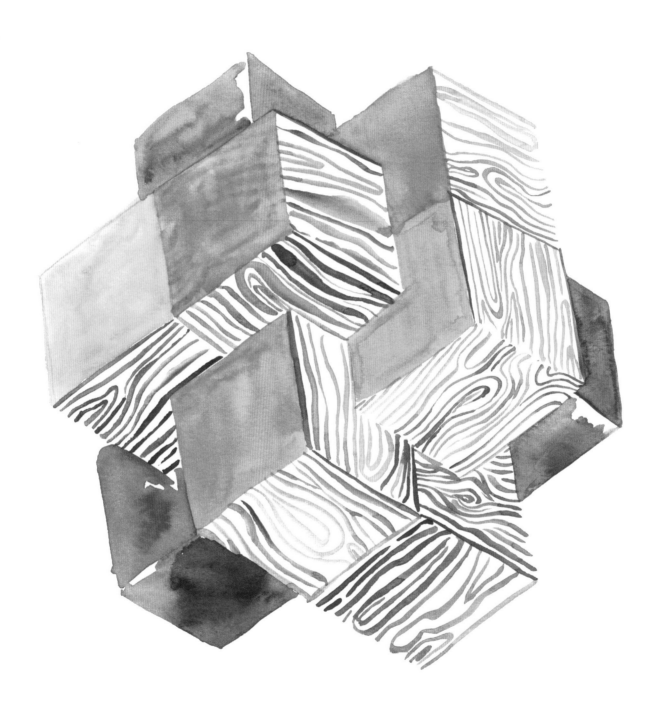

Un juego de reglas te resultará extremadamente útil para este ejercicio, ya que las líneas paralelas tienen un aspecto más limpio si se trazan con una escuadra. Decide desde dónde vendría la luz en tu dibujo y qué zonas quedarían más claras y cuáles más oscuras. Dibuja la figura primero a lápiz y luego coloréala con acuarela.

CONSEJO: Para el grano de la madera, usa un pincel fino redondo de tamaño medio. No te preocupes mucho por las curvas y los nudos; traza líneas curvas con un color que se asemeje al de la madera y así conseguirás un parecido bastante razonable al de este material noble.

JUGAR AL CUBISMO

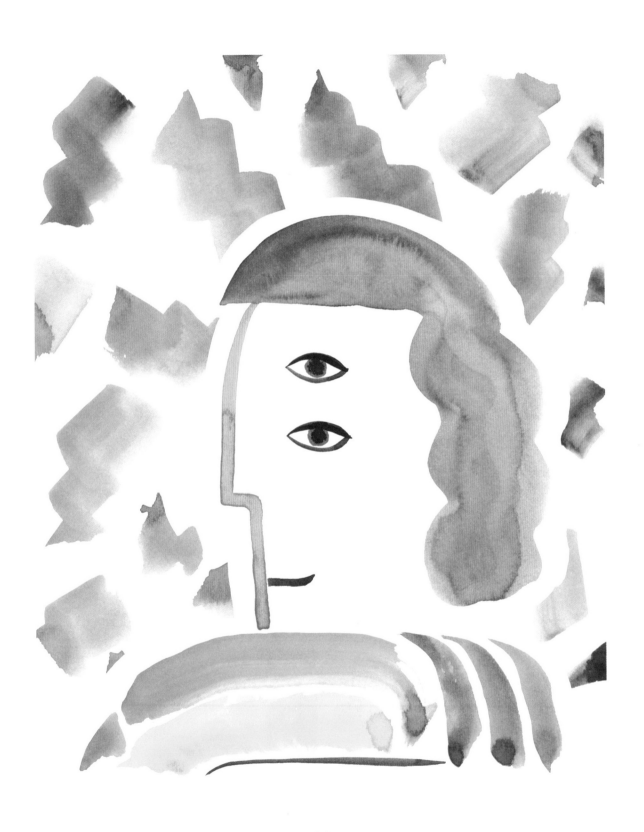

PINTA AQUÍ

Saca al pintor cubista que hay en ti y pinta algo con una perspectiva imposible, como si se mirara desde diferentes puntos de vista al mismo tiempo. No intentes ser muy figurativo. Simplemente juega y planifica perspectivas raras.

CONSEJO: REALIZA EL HALO QUE RODEA LA FIGURA CON LÍQUIDO ENMASCARADOR. UTILIZA UN CEPILLO VIEJO PARA APLICARLO Y DÉJALO SECAR ANTES DE PINTAR POR ENCIMA. AL ACABAR, RETIRA EL ENMASCARADOR ARRANCÁNDOLO CON LAS MANOS.

INTERIOR DE DISEÑO

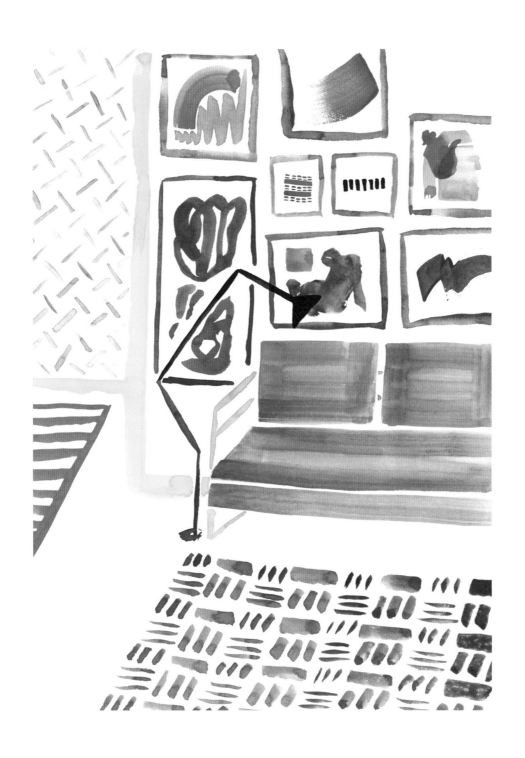

PINTA AQUÍ

Crea una escena de interior inspirada en Matisse. Para ello debes utilizar colores primarios y diseños sencillos. Usa un pincel redondo mediano para todos los elementos del ejercicio excepto para el sofá, que necesitará un pincel ancho plano. Anímate a experimentar; no dudes en usar una sola tinta si te apetece, o juega con colores apagados.

CONSEJO: NO TE PREOCUPES MUCHO POR ACERTAR EXACTAMENTE CON LA PERSPECTIVA. UNA PERSPECTIVA UN POCO ERRADA APORTA A LOS DIBUJOS UN TOQUE FRESCO Y LÚDICO. NO OBSESIONARTE CON LA PRECISIÓN TE RESULTARÁ MUY LIBERADOR.

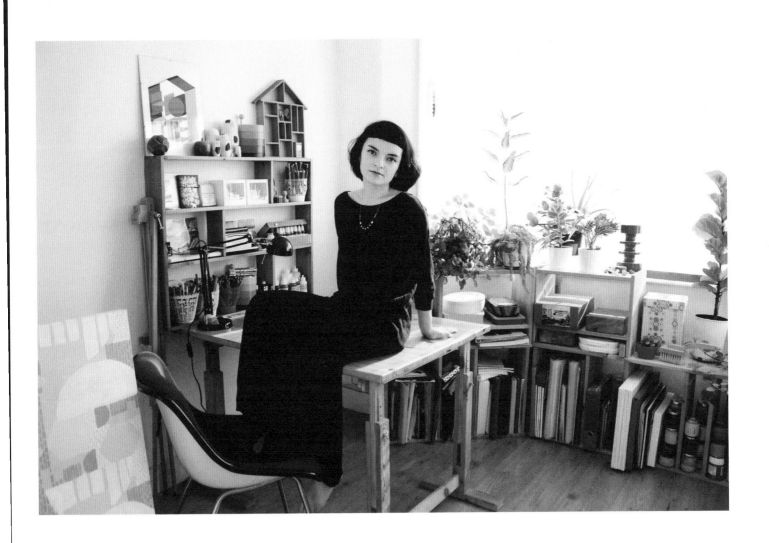

SOBRE LA ARTISTA

Ana Montiel es una artista visual y diseñadora española residente en Londres. Trabaja con una amplia gama de materiales y medios, como la serigrafía o la cerámica, pasando por el diseño de superficies, las instalaciones y el *collage*. Sus influencias son muy diversas, desde David Lynch y su enfoque holístico de la creatividad, el *Libro rojo* de Carl Jung o las ilustraciones educativas antiguas, hasta el movimiento Arts and Crafts, la astrología o el ayurveda.

Ana también trabaja como ilustradora, directora artística y diseñadora, y ha colaborado con nombres como John Legend, Nina Ricci, Jo Malone, Carolina Herrera y Anthropologie.

Tiene su propia línea de papel tapiz, cuyo primer diseño fue reseñado como "un producto clave para tener en cuenta" por el *New York Times*.

Ana ha expuesto en Europa y Estados Unidos y ha aparecido en medios internacionales digitales e impresos tales como *Grand Designs*, *Elle Interiör* o *El País*.

Título original: *The Paintbrush Playbook. 44 Exercises for Swooshing, Dancing, and Making Dazzling Art With Your Brush*
Publicado originalmente en 2015 por Quarry Books, Beverly, Massachusetts, un sello de Quarto Publishing Group, USA Inc., 2015
Diseño de Ana Montiel y Tea Time Studio

Versión castellana de Elena Fresco
Edición a cargo de Julio Fajardo
Diseño de la cubierta: Toni Cabré/Editorial Gustavo Gili, SL

Printed in China
ISBN: 978-84-252-2944-2

Editorial Gustavo Gili, SL
Via Laietana 47, 2°, 08003 Barcelona, España. Tel. (+34) 933228161
Valle de Bravo 21, 53050 Naucalpan, México. Tel. (+52) 5555606011